# Les mosaïques de Délos

Anne-Marie Guimier-Sorbets

ÉCOLE FRANÇAISE D'ATHÈNES

ΓΑΛΛΙΚΗ ΣΧΟΛΗ ΑΘΗΝΩΝ

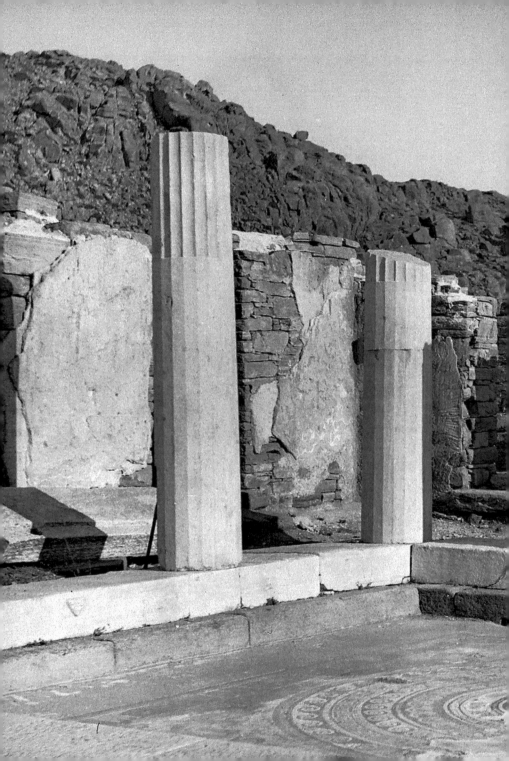

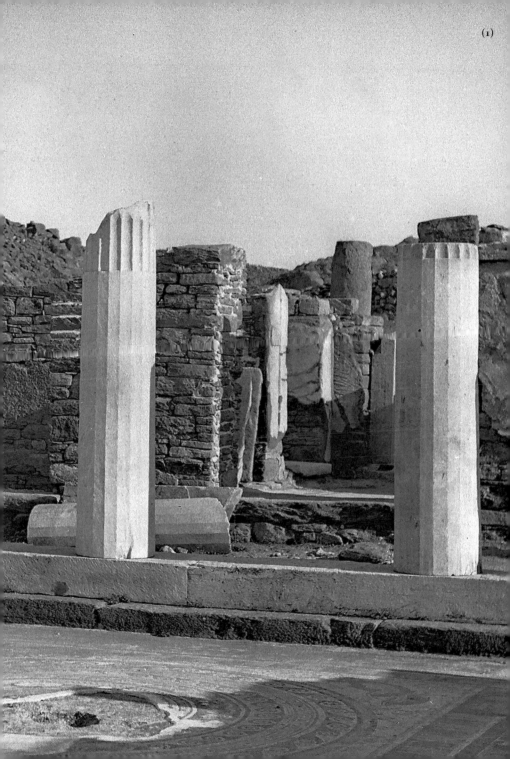

*À la mémoire de Philippe Bruneau*

## Note de l'auteur

Le présent petit volume a pour objectif d'exposer à un large public, avec une abondante illustration en couleur, l'essentiel de nos connaissances relatives aux mosaïques de Délos. Nous nous attachons à présenter ces documents dans leur cadre architectural, c'est pourquoi nous renvoyons au *Guide de Délos* (*GD*) ainsi qu'à l'*Atlas de Délos* récemment publié sous la direction de Jean-Charles Moretti et accessible sur Internet (voir en fin d'ouvrage « Pour aller plus loin »). Les bâtiments ayant livré des mosaïques dont il est question dans ce volume sont localisés sur le **plan 1** des rabats de couverture, identifiés dans un cercle rouge par leur numéro dans le *GD*. Pour plus d'information, nous renvoyons bien évidemment au corpus des mosaïques de Ph. Bruneau : leurs numéros sont donnés entre crochets.

## Repères chronologiques

**314-167** : Délos est une cité indépendante, siège d'un sanctuaire international d'Apollon et d'un port de commerce régional.

**172-168** : 3ᵉ guerre de Macédoine : victoire de Rome contre Persée, roi de Macédoine.

**167** : le Sénat romain livre Délos à Athènes, qui chasse les Déliens de l'île et y installe une clérouquie.

**130-68** : réalisation de la grande majorité des mosaïques déliennes.

**88-84** : 1ʳᵉ guerre mithridatique entre Rome et Mithridate VI, roi du Pont.

**88** : Mithridate VI pille Délos et massacre ses habitants.

**75-63** : 3ᵉ guerre mithridatique entre Rome et Mithridate VI, roi du Pont.

**69** : Athénodôros, pirate à la solde de Mithridate, saccage Délos. Le légat romain Caius Triarius y fait ériger un rempart.

**67** : guerre de Pompée contre les pirates.

# Introduction

Lorsque les mosaïques antiques furent découvertes dans les fouilles anciennes, dès le XVIIᵉ s. en Italie, elles furent le plus souvent découpées et extraites de leur bâtiment d'origine. Les collectionneurs prisaient leurs panneaux figurés (voir encart 1) en tant que vestiges de la peinture antique, ou en ornaient le sol de leurs palais nouvellement construits. Dans les deux cas, on ne conservait que la partie déposée tandis que le reste laissé sur place était voué à la destruction plus ou moins rapide. De grandes collections de mosaïques se constituèrent jusque dans la première moitié du XXᵉ s., dans les grands musées des capitales occidentales ainsi qu'à Carthage et à Antioche. Au contraire, les pavements de Délos, mis au jour dès les premières fouilles de la fin du XIXᵉ s., ont été laissés sur place (1), seuls des fragments provenant de l'étage des maisons ont été déposés au musée. Par la suite, quelques très rares panneaux en danger sur le site ont été déposés et présentés au musée, mais ne sont pas sortis de l'île, comme certaines sculptures par exemple, conservées aujourd'hui au Musée national d'Athènes. Les mosaïques de Délos sont toutes conservées dans l'île et, dans la grande majorité des cas, à leur emplacement d'origine, préservé dans un environnement exceptionnel puisque l'île entière est un site archéologique protégé. Cette première caractéristique des mosaïques de Délos – qui ne va pas sans d'urgents problèmes de conservation – permet d'en faire l'étude au sein même de leur cadre architectural. Leur deuxième caractéristique tient au fait qu'elles sont à la fois nombreuses et dans leur quasi-totalité contemporaines car réalisées durant une période relativement brève, entre 130 et 68 av. J.-C. Elles constituent donc un ensemble unique pour l'étude de la mosaïque, comme pour celle du décor architectural d'époque hellénistique en association avec les peintures et les stucs des mêmes édifices.

L'intérêt des mosaïques n'avait pas échappé aux premiers fouilleurs de Délos. Dès 1908, Marcel Bulard consacra le tome XIV de la prestigieuse revue des *Monuments Piot* aux peintures et mosaïques de Délos. En 1922-1924, dans le fascicule VIII de l'*Exploration archéologique de Délos* (*EAD*), Joseph Chamonard

étudia les différents types de sols du Quartier du théâtre. En 1933, le même savant consacra le fascicule XIV de l'*EAD* aux mosaïques de la Maison des masques. En 1972, Philippe Bruneau, dans le fascicule XXIX de l'*EAD*, constitua un corpus de l'ensemble des mosaïques de l'île, comme on avait commencé à le faire pour les grands sites dans différents pays, selon les préconisations de l'Association internationale d'étude de la mosaïque antique (AIEMA) dès sa création par Henri Stern en 1963. Ph. Bruneau dépouilla les carnets de fouilles de ses prédécesseurs, classa les fragments du musée, s'attacha à décrire les mosaïques de façon systématique, en utilisant un vocabulaire descriptif univoque mis au point avec René Ginouvès. Cette méthode d'étude rigoureuse dont nous sommes tous redevables lui permit de rédiger l'ouvrage fondamental qui fait référence jusqu'à aujourd'hui.

De l'émerveillement ressenti à chaque débarquement à Délos participe d'abord le cadre grandiose des ruines du sanctuaire, du quartier du port et des maisons s'étageant sur les pentes du Cynthe, la colline qui domine l'île. Puis, l'émerveillement se poursuit lorsqu'on pénètre dans le Quartier du théâtre par de petites rues sinueuses, offrant des perspectives sur les riches demeures qui les bordent. Des murs conservés sur plusieurs mètres, on remarque les empilements de plaques de gneiss qui les composent, après la disparition des enduits qui leur servaient de parements intérieurs et extérieurs. Depuis la rue, des regards presque indiscrets jetés par les entrées des maisons permettent de distinguer les vestiges de décors muraux colorés ainsi que les mosaïques qui couvrent le sol de la cour, du péristyle* et des pièces qu'il dessert, comme dans la Maison du Dionysos ⟨120⟩ ou dans celle du trident. Plus loin, des lambeaux de mosaïques couvrent les citernes effondrées.

Aujourd'hui, les mosaïques au décor caractéristique font partie du paysage délien, on les découvre au fil des promenades (2) dans le site comme au musée où sont exposés les panneaux les plus fragiles. Au rez-de-chaussée comme à l'étage, elles participaient du décor architectural des édifices, comme les peintures et les stucs qui animaient les parois intérieures, en association avec les sculptures d'appartement, les dispositifs d'éclairage, les mobiliers et les textiles qui ont disparu.

Les fouilles menées sur l'île par l'École française d'Athènes depuis 1873 en collaboration avec le Service archéologique grec (Éphorie des Cyclades), sur environ un tiers de la surface de l'île, ont permis de mettre au jour une centaine de maisons. Quelque trois cent cinquante pavements ou fragments ont surgi des ruines, dont cent soixante environ portent un décor plus ou moins complexe.

Bien qu'appartenant surtout à l'espace domestique, des mosaïques ont aussi orné des sanctuaires comme celui des dieux syriens ⑱, sur la terrasse du Cynthe, des édifices publics ou privés comme l'Agora des Italiens ㉒ ou l'Établissement des Poséidoniastes de Bérytos �37. Dans leur ensemble ces mosaïques ont été réalisées au cours d'une période relativement brève ; elles constituent le plus vaste ensemble connu pour l'époque hellénistique et revêtent ainsi une importance particulière dans l'histoire du décor antique.

(2)

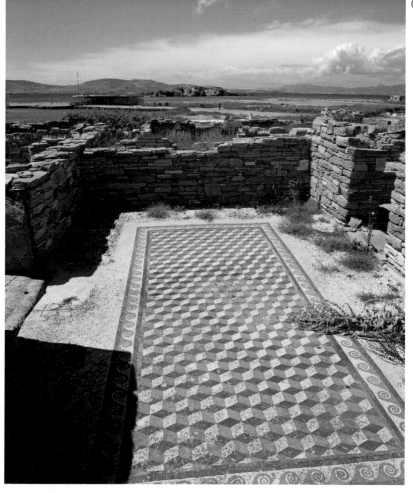

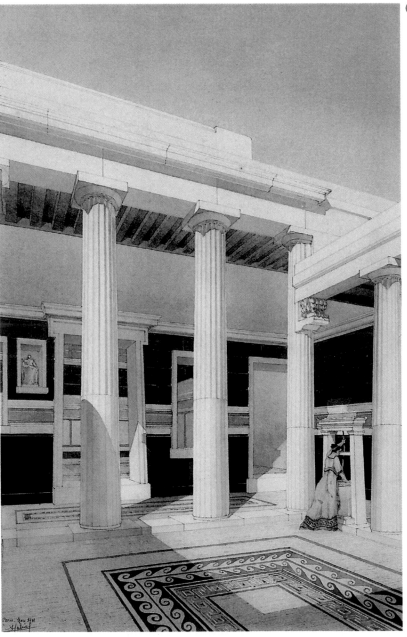

# La mosaïque dans la maison

## MAISON DU TRIDENT

Lorsqu'on pénètre dans la Maison du trident ⑪⑧ à partir de la rue du théâtre, le long couloir d'entrée conduit à la cour à péristyle rhodien*, surélevé du côté qui fait face à l'entrée et sur lequel s'ouvre l'*œcus maior*\*(3). Cette riche demeure d'une superficie d'environ 370 m², sans compter l'étage, ne possédait pas moins de six pavements de mosaïque au rez-de-chaussée : au-dessus de la citerne, le sol de la cour servant d'*impluvium*\*pour les eaux de pluie est revêtu d'une mosaïque formée de deux lignes de postes (voir encart 2) symétriques et d'un méandre à svastikas et carrés en perspective (2), motif à la polychromie et au graphisme raffinés [229] (4). Les sols des promenoirs du péristyle étaient eux aussi revêtus de mosaïque blanche, ponctuée de tapis (1) au décor simple et élégant : une unique file de postes et une bande rouge marquent l'entrée de *l'œcus maior*, tandis qu'un dauphin s'enroulant autour d'une ancre souligne l'entrée principale de la maison, un trident à bandelette marquant celle sur la rue latérale [228] (voir 53 et 54). Sur le sol de l'*œcus maior* se détache un tapis rectangulaire encadrant un panneau central – certainement figuré – qui fut enlevé dès l'Antiquité [236]. L'espace laissé entre les murs et la partie décorée du pavement permettait d'installer les lits de banquet. Sur le sol de l'*œcus minor* on distingue une amphore panathénaïque* à figures noires, une palme avec une bandelette et une couronne, prix offerts aux vainqueurs des concours panathénaïques [234] (5). Ce tapis est bordé d'un méandre à svastikas et carrés traité à plat. Dans la petite pièce d'angle donnant accès aux deux salles de réception, le tapis, cerné d'une bande-cadre (1) noire, porte un décor de postes avec une composition de cubes en perspective (2) [235] : en trompe-l'œil, cette composition de losanges de trois couleurs, disposés de telle sorte qu'apparaissent les faces diversement éclairées de cubes adjacents, est l'un des motifs illusionnistes prisés des Grecs, qui goûtaient ainsi le paradoxe de marcher sur un sol lisse avec des motifs paraissant en relief ; il en allait de même pour le méandre à svastikas et carrés en perspective du pavement

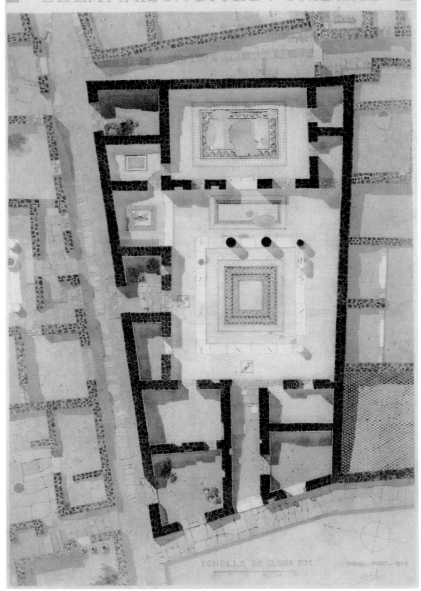

(4)

PLAN·DE·L'ETAT·ACTVEL
DE·LA·MAISON·DITE·DV·TRIDENT

ECHELLE DE 0,055 P.M.

de la cour. À ces pavements du rez-de-chaussée s'ajoutaient ceux de l'étage, dont seul un fragment d'*opus signinum* (1) à méandre a été retrouvé lors des fouilles du début du xxᵉ s. La Maison du trident est l'habitation délienne où le pourcentage de sol mosaïqué est le plus élevé.

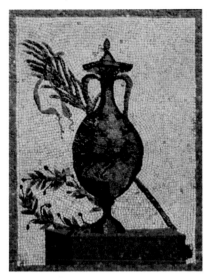

## MAISON DES MASQUES

Au sud du théâtre, la Maison des masques ⑪⑫ occupe une grande partie d'un vaste îlot, bordé par une rue à colonnade; sa superficie est d'environ 690 m² (**plan 2**). Le couloir d'entrée conduit à une cour à péristyle rhodien, le côté surélevé correspondant à l'*œcus maior*, particulièrement luxueux. L'*impluvium* de la cour est couvert d'une mosaïque d'éclats de marbre. Dans quatre des salles ouvrant sur la cour, les mosaïques aux compositions variées présentent un décor figuré.

La première salle à droite de l'entrée s'ouvre sur un tapis de seuil (1) rectangulaire orné d'un fleuron (2) polychrome à fond sombre animé d'oiseaux picorant des baies; le fleuron est porté par de longs sépales verts disposés selon les diagonales du tapis de seuil [214]. Dans le tapis principal (1) entouré de postes, trois panneaux figurés à fond sombre s'enlèvent sur le fond blanc où l'on remarque une jonchée de branchages et des couronnes de lierre et de laurier identiques à celles que portaient les convives lors des banquets, ou encore aux prix des concours (6). Sur le panneau central, presque carré (1,08 m × 1,06 m), en *opus vermiculatum* (1) très fin, Dionysos, richement vêtu à l'orientale, chevauche en amazone un guépard (7). Le dieu couronné de lierre brandit le thyrse* ainsi que le *tympanon**, son instrument de musique favori. Il porte de longs vêtements, finement plissés et superposés, aux coloris vifs et contrastés. Ainsi est-il représenté triomphant à son retour d'Orient, où son caractère divin fut reconnu. Le guépard, un animal sauvage dompté par le dieu, participe à son triomphe avec un collier de lierre lié par une bandelette pourpre. Sur les deux panneaux latéraux, losangés, en *opus tessellatum*, des centaures galopent symétriquement pour

(6)

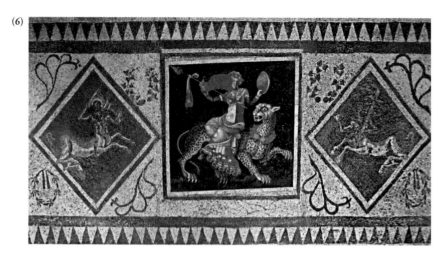

(7)

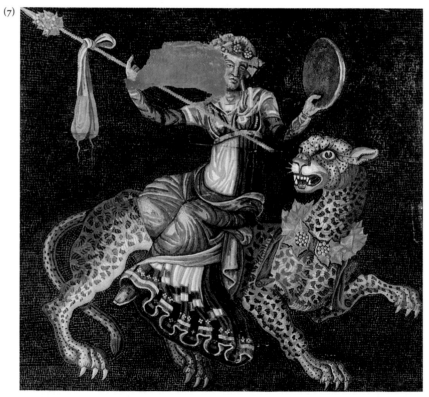

Les mosaïques de Délos

(8)

participer au banquet en l'honneur du dieu : l'un porte un cratère* doré, l'autre un flambeau. Ce ne sont plus les êtres hybrides sauvages, chasseurs des forêts, mais bien des adeptes de Dionysos qui les a civilisés et leur a appris la consommation du vin coupé d'eau lors des banquets. On remarque que, de façon symétrique, les jambes arrière des centaures débordent légèrement sur le cadre ; est-ce dû à la difficulté de placer ces figures dans le cadre étroit des panneaux losangés ou plutôt à la recherche d'un effet de mouvement : les centaures semblent ainsi bondir à la rencontre du dieu.

Le sol du très vaste *œcus maior* (9,30 × 7,20 m) est largement couvert d'une composition de cubes en trompe-l'œil traités en rouge, noir et blanc [215]. De chaque côté, une rallonge à fond clair porte un rinceau de lierre dont on reconnaît les feuilles et les fruits (corymbes*) et auquel sont suspendus des masques de théâtre. Rendus en couleurs par un fin *tessellatum*, ces dix masques, orientés vers le centre de la pièce, présentent les traits distinctifs des personnages de la Nouvelle Comédie (8).

La salle voisine est de dimensions plus modestes, destinée à un groupe restreint de convives, mais le décor en est également soigné [216] ; l'unique tapis est entouré de postes aux orientations alternées avec des oiseaux aux angles, et d'une guirlande légère de laurier et de lierre avec des corymbes aux extrémités des deux brins d'orientations opposées (9). Au centre, sur fond sombre, s'enlève une scène de musique et de danse : le musicien, nu, assis de face sur un rocher avec la tête de profil à gauche, joue de l'*aulos**; son compagnon, chauve, couronné et barbu (Silène* ?), danse dressé sur la pointe des pieds, le bras gauche tendu vers l'avant et le droit replié, la main sur la hanche, avec la tête retournée et baissée vers le sol, une façon très expressive de rendre le mouvement du danseur. Il porte une courte tunique et un manteau enroulé sur les hanches.

Face à la salle au Dionysos, un quatrième *œcus* s'ouvre sur le promenoir ouest du péristyle [217]. Dès le seuil, les convives étaient escortés par deux dauphins tournés symétriquement vers le centre de la salle. Le grand tapis à bordure

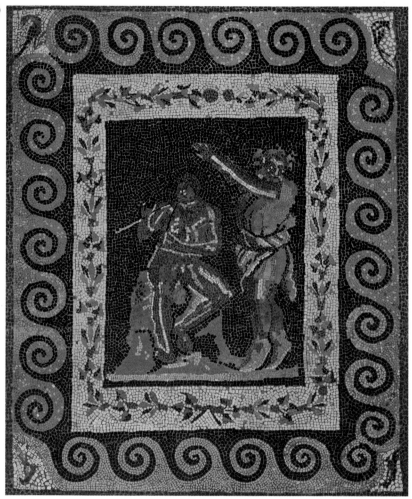

(9)

multiple comprend, sur fond blanc, deux fleurons à fond noir animés d'oiseaux perchés sur des tigelles. Entre ces deux panneaux, au centre du pavement, ont été ajoutés une amphore panathénaïque avec une palme, ainsi qu'un petit oiseau picorant deux baies.

L'iconographie de l'ensemble de ces pavements est en relation avec Dionysos, nous reviendrons sur ce thème. Des fragments d'un récipient de verre bleu foncé ont été employés à la place de tesselles (1) aussi bien dans le vêtement du

danseur que dans le fleuron du pavement au Dionysos, et dans un fragment de mosaïque provenant de l'étage. De plus, on remarque la présence de petits oiseaux sur trois de ces pavements, ainsi que le changement d'orientation des décors de bordure. Cet ensemble d'éléments distinctifs, ainsi que les tesselles irrégulières et le rendu de l'ornement végétal montrent que les mosaïques de la maison ont été exécutées par un même atelier, qu'on ne peut guère, toutefois, reconnaître dans les autres pavements de l'île.

## MAISON DES DAUPHINS

La troisième maison dont nous décrivons les pavements est la Maison des dauphins (111), proche de la Maison des masques. Cette demeure luxueuse, d'environ 450 m² au rez-de-chaussée, est située à l'angle d'un îlot. À l'entrée principale précédée d'un portique et visible de la porte, le sol de son large vestibule est en *opus tessellatum* blanc, avec un double cadre noir et un signe de Tanit au centre, orienté vers l'extérieur [209] (10). Cet emblème, bien connu à Carthage et propre à la divinité des Phéniciens, servait à protéger la demeure contre le mauvais œil, à repousser les influences maléfiques de visiteurs malveillants.

L'un des pavements les plus beaux de l'île couvre le sol de l'*impluvium*, dans la cour à péristyle [210] (voir 1). Le tapis carré se détache sur une bande de

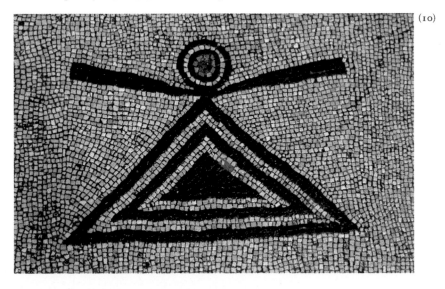

(10)

raccord (1) blanche, il est bordé d'une file de tours crénelées (2), motif d'origine textile, traité ici en rouge et noir, avec des palmettes aux angles (11). Dans ce carré, un grand panneau circulaire est composé d'une très large bordure de seize bandes concentriques dont la plupart portent un décor : on reconnaît un damier de tesselles rouges et noires, deux bandes de postes disposées symétriquement de part et d'autre d'un méandre à svastikas et carrés en perspective, une tresse à deux brins (2), une file de perles et pirouettes* ; à ces motifs géométriques d'origine architecturale, ici traités de façon illusionniste avec une vive polychromie, s'ajoutent deux bandes au décor remarquable : une guirlande dont les tiges sont retenues par un manchon textile, et des postes à têtes de griffons-lions et de griffons-rapaces en alternance. Ce motif, rendu en *opus vermiculatum,* n'est connu que sur deux autres pavements appartenant à de grandes salles de réception du IIᵉ s. av. J.-C. à Samos et à Rhodes (avec seulement des griffons-lions). Au-dessus du manchon de la guirlande, en partie conservée, on peut lire les vestiges de la signature du mosaïste, [Asklé]piadès d'Arados (voir **30** et **36**). Le panneau central est assez détruit, mais on peut y reconnaître, sur fond sombre, un riche fleuron, avec des fleurettes aux extrémités de tigelles en volutes, et un papillon. Les quatre écoinçons portent des motifs figurés exceptionnels, réalisés en *opus vermiculatum* polychrome. Il s'agit de paires de dauphins attelés, harnachés comme des chevaux : chaque bige* est monté par un petit personnage ; ces petits jockeys ailés – des Érotes – sont habillés de tuniques courtes de couleurs différentes, comme dans les courses d'hippodrome. Chacun des petits auriges* porte les attributs d'un dieu : le thyrse de Dionysos, le caducée* d'Hermès, le trident de Poséidon (voir **14**) et, mal conservée, la massue d'Héraklès. Dans cette extraordinaire course marine, c'est le bige de Dionysos qui est vainqueur, comme le montre la couronne dans la gueule du dauphin dont l'aurige tient le thyrse divin (**12**). Ce pavement unique par sa composition et son iconographie — dont la qualité est confirmée par la présence d'une signature — a été endommagé lors d'un incendie. Des fragments retrouvés dans les fouilles attestent la présence d'autres mosaïques dans les pièces d'étage. Toutefois, il faut noter que, contrairement à la Maison du trident et à celle des masques, on n'a pas trouvé de mosaïque sur le sol de l'*œcus maior*, très probablement revêtu d'un parquet de bois, aujourd'hui disparu. Une même constatation a été faite pour les pièces d'apparat d'autres riches demeures déliennes comme la Maison du Dionysos, celle de l'hermès ou encore celle des comédiens (59B).

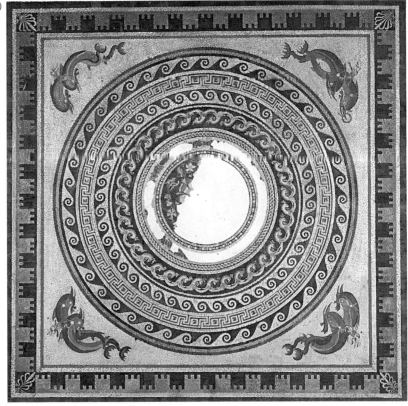

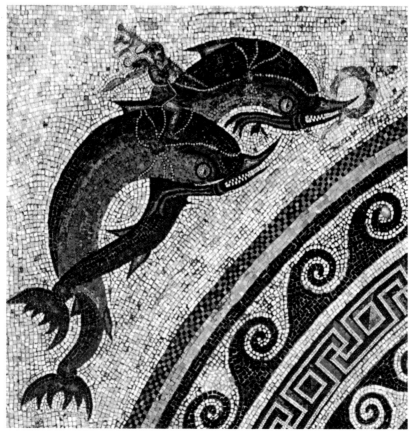

(13)

# Les techniques des sols et mosaïques

Comme dans l'ensemble des maisons grecques, le sol de nombreuses pièces du rez-de-chaussée était simplement en terre battue. Dans les maisons, les dallages étaient peu fréquents et constitués rarement de marbre, mais de dalles de gneiss et de terre cuite, en particulier dans les pièces de service, les pièces d'eau et l'*impluvium* de la cour.

On constate à Délos un large emploi des sols revêtus de mosaïque, technique appréciée pour son caractère pratique (sol étanche et facile à nettoyer) et soigné, voire décoratif. La mosaïque est définie comme l'assemblage, fixé dans du mortier, de petits éléments, de même couleur ou de couleurs contrastées, préparés avant la pose, aux formes diverses mais indépendantes du décor. Les matériaux employés sont variés : un grand nombre de mosaïques déliennes sont en éclats de marbre ou en tuileau (encart 1). Ces matériaux provenaient de la récupération d'amphores cassées ou de déchets de taille des blocs de marbre utilisés pour la sculpture ou la construction. Sur un sol stabilisé, ces éclats posés de chant étaient soit entièrement recouverts par le mortier de chaux dans lequel ils étaient insérés (sol de mortier), soit laissés visibles en surface et alors finement poncés (mosaïque d'éclats). Selon qu'il était majoritairement composé de chaux ou de terre cuite pilée, le mortier était blanchâtre ou rosé. Ces mosaïques d'éclats, monochromes blanches ou rosées, ou bichromes lorsque les éclats de marbre blanc se détachaient sur le mortier interstitiel rosé, étaient utilisées pour des pièces entières (mortier blanchâtre), ou pour recouvrir les citernes et étanchéifier les sols des cours et des terrasses (mortier rosé, hydraulique, dont l'imperméabilité est renforcée par une forte concentration de terre cuite pilée). Cette technique, facile d'exécution et utilisant des matériaux de remploi, constituait aussi la partie extérieure des mosaïques dans de grandes salles (13).

Sur les pavements qui ne sont pas monochromes, on reconnaît un ou plusieurs **tapis**, généralement rectangulaires, s'enlevant sur les **bandes de raccord** ; ces tapis, **tapis principal** ou **tapis de seuil**, sont souvent bordés d'une ou plusieurs bandes ; on parle de **bande-cadre** quand la bande extérieure, noire, est séparée du reste de la bordure. Ces tapis peuvent contenir un ou plusieurs **panneaux**, eux-mêmes bordés.

Les mosaïques de galets sont rares à Délos et appartiennent à des bâtiments anciens, comme dans le reste de la Grèce. La majorité des mosaïques décorées sont en *opus tessellatum*, faites de petits cubes de pierre d'un peu moins d'un centimètre de côté, les **tesselles**. Pour réaliser des décors très fins, les mosaïstes ont eu recours à de minuscules éléments (un ou deux millimètres de côté) dont la forme pouvait être adaptée au décor : l'*opus vermiculatum* (**14**). Ces techniques sont attestées à Alexandrie dès la fin du IVᵉ s. av. J.-C. (*opus tessellatum*) et vers 200 av. J.-C. (*opus vermiculatum*), et elles se répandent dans l'ensemble du bassin méditerranéen. Les parties de mosaïque les plus fines sont souvent réalisées en atelier, sur support de mortier à l'époque hellénistique, avant d'être mises en place dans le pavement : ces sont les *emblémata* (*embléma* au singulier).

On trouve aussi à Délos quelques sols d'*opus signinum*, sol de mortier constitué de poudre et d'éclats de terre cuite (fragments de panses et d'anses d'amphores, qu'on désigne sous le terme de **tuileau**), décoré de tesselles disposées en semis de croisettes ou en quadrillage losangé (**15**) ; cette technique est connue à la fin du IVᵉ ou au début du IIIᵉ s. av. J.-C. en Tunisie puis dans d'autres régions, notamment en Sicile ; généralement associée à la partie occidentale, elle est aussi attestée dans la partie orientale du bassin méditerranéen.

(**1**) *Techniques et composition des pavements*

(**15**)

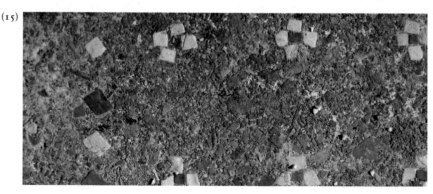

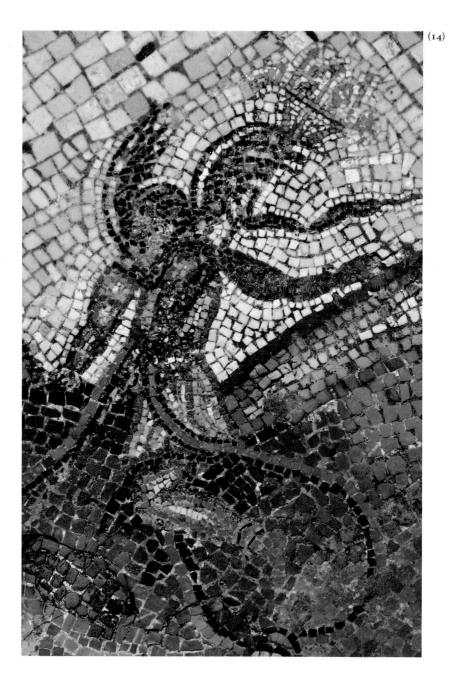

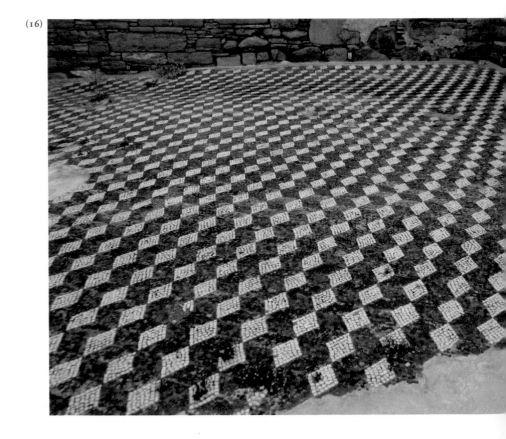

Les mosaïques de Délos

# Le décor des mosaïques

Le décor d'un sol mosaïqué est rarement uniforme d'une paroi à l'autre. C'est pourtant le cas dans la maison IIB, adjacente à la Maison du trident : une pièce de 6 m de côté est entièrement recouverte d'une composition de cubes en perspective [242] (**16**) ou dans trois pièces de la maison B à l'ouest de l'Établissement des Poséidoniastes (**plan 1-2**) dont le sol est revêtu d'un damier de tesselles noires et blanches [44-46] (**17**). Le plus souvent, les mosaïques, faites de plusieurs techniques, ont une surface majoritairement blanche, interrompue par des bandes concentriques de couleurs contrastées, elles-mêmes monochromes ou portant des décors de divers types, qui servent de cadre à un panneau central à décor végétal ou figuré ou bien à un centre monochrome, blanc lui aussi (**18**). Dans les pièces de réception, l'emplacement des lits de banquet le long des murs est laissé sans décor : dans quelques maisons seulement (Maison de l'hermès (**89**), Maison de l'îlot des bijoux (**59A**), Maison des comédiens (**59B**)), la zone destinée aux lits est surélevée, comme cela était le cas dans des salles de banquet plus anciennes. Laisser toute la surface de la salle de réception au même niveau permettait d'ouvrir ces pièces à des usages plus variés, lorsqu'on avait remisé les lits et le matériel du banquet dans les pièces attenantes.

Parmi 160 mosaïques ou ensembles de fragments décorés, la quasi-totalité présente un décor géométrique ; pour un quart environ, il est combiné avec un décor figuré, plus ou moins important, et une vingtaine de pavements portent un décor végétal.

## DÉCOR GÉOMÉTRIQUE

Les motifs géométriques sont donc les plus fréquents, portés par des bandes ou des surfaces plus larges. Ils peuvent être réversibles, bichromes, comme les postes, les tours crénelées ou les dents de scie (avec ou sans degrés, encart 2), motifs d'origine textile ; les postes aux enroulements réguliers sont en files

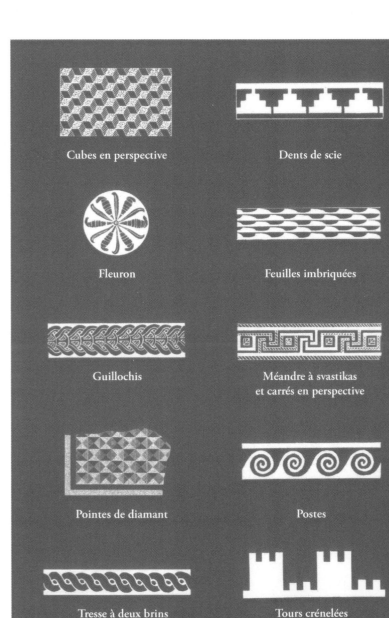

Cubes en perspective

Dents de scie

Fleuron

Feuilles imbriquées

Guillochis

Méandre à svastikas
et carrés en perspective

Pointes de diamant

Postes

Tresse à deux brins

Tours crénelées

(2) *Les motifs des mosaïques*

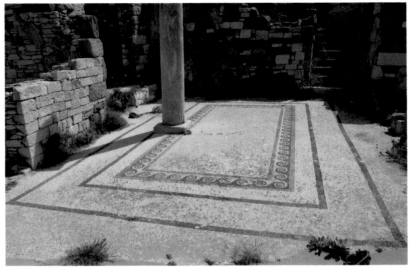

simples ou doubles disposées symétriquement. Par leur polychromie, d'autres motifs rendent le relief en trompe-l'œil. Les méandres à svastikas et carrés, les denticules*, les oves et dards*, les feuilles imbriquées (2), les tresses et les guillochis (2) appartiennent au répertoire du décor architectural : on les trouve sculptés, réalisés en stuc, comme en peinture et en mosaïque. Stucateurs et peintres ont imité le travail des sculpteurs, chacun avec les caractéristiques de sa technique, et à leur tour les mosaïstes ont imité les peintres, en jouant sur la couleur pour des effets illusionnistes : sur fond noir ou sombre, les parties du décor se détachent par des teintes de plus en plus claires et semblent ainsi être saillantes. Pour les cubes et les pointes de diamant (2), c'est la disposition de figures simples (losanges, triangles isocèles rectangles) de couleurs plates qui suggère le volume des cubes (voir **16**) ou des petites pyramides juxtaposées [333]. Ces deux motifs sont également rendus en *opus sectile*, une technique de revêtement de sol très raffinée dont aucun exemple n'a été conservé à Délos.

L'exécution de ces motifs géométriques, qui devait se faire « au kilomètre » sur les pavements, demandait toutefois de la précision et des matériaux appropriés, surtout pour les méandres à svastikas et carrés en perspective : ce motif raffiné, « tour de force » des mosaïstes d'époque hellénistique, nécessitait l'emploi de tesselles de plusieurs couleurs, chacune en deux teintes claire et foncée, et marquait ainsi la qualité de l'atelier (**19**). Les ateliers de mosaïstes ayant travaillé à Délos ont fait

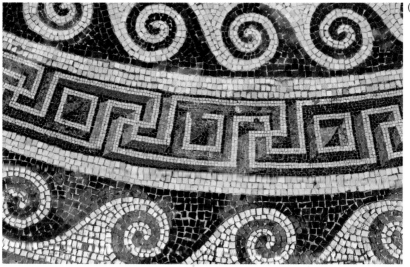
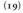

preuve d'une grande maîtrise des techniques et des diverses combinaisons de motifs. Nous venons de voir, sur le pavement de la Maison des dauphins, que le méandre en perspective polychrome est placé entre des postes traitées à plat en noir et blanc. Ainsi, sur la mosaïque de l'*œcus maior* de la Maison de Fourni (124), une riche composition de méandres à svastikas et carrés en perspective est bordée sur son côté extérieur de deux files symétriques de postes

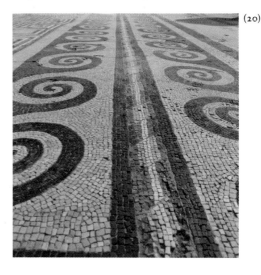

noires et blanches placées de part et d'autre d'un tore* en trompe-l'œil formé de parallélogrammes adjacents rouges et jaunes ; le dégradé de leurs teintes culminant en une bande centrale claire produit un effet de volume saisissant [325] (20) ; ainsi le mosaïste a-t-il joué, sur le sol, avec le contraste entre des motifs bichromes traités à plat et des motifs polychromes au relief en trompe-l'œil.

## DÉCOR VÉGÉTAL

Les motifs végétaux sont plus rares que les motifs géométriques. Les fleurons, compositions centrées formées de pétales aux contours plus ou moins sinueux, de sépales et/ou de tigelles portant des feuilles et des fleurs, sont rendus de façon illusionniste sur fond noir. Dans les salles de réception, ils peuvent être au centre du tapis principal [261] ou dédoublés [217], ou encore placés dans le tapis de seuil comme dans la Maison des masques [214]. Au centre de la cour, dans la Maison du lac ⑥₄ [93] ou dans celle des dauphins [210], l'eau de pluie de l'*impluvium* les recouvrait périodiquement. Ils pouvaient aussi orner l'étage des maisons, comme dans la Maison des tritons [79] (voir **44**) ou celle du lac : cette élégante composition florale est faite de deux fleurons superposés, chacun formé d'une corolle de sépales et de quatre pétales dont le dégradé coloré marque le profil curviligne [95] (**21**).

Les guirlandes, formées de tiges végétales retenues par des bandelettes, portent des fruits qui soulignent la diversité des espèces végétales (lierre, laurier, olivier,

(**21**)

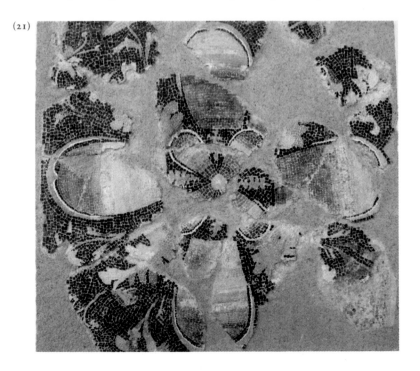

Les mosaïques de Délos

poirier, pin, etc.). Sur les mosaïques déliennes, les rinceaux sont peu nombreux. Des masques de théâtre, des têtes de taureaux sacrifiés peuvent être associés aux rinceaux et aux guirlandes [68] (**22** et **23**). Dans la Maison des masques, les branchages figurés sur le sol [214] comme les rinceaux portant des masques [215] reproduisent de façon pérenne des éléments végétaux qu'on utilisait lors des banquets et en l'honneur des dieux que l'on voulait honorer, dans l'espace domestique, au théâtre comme dans les sanctuaires.

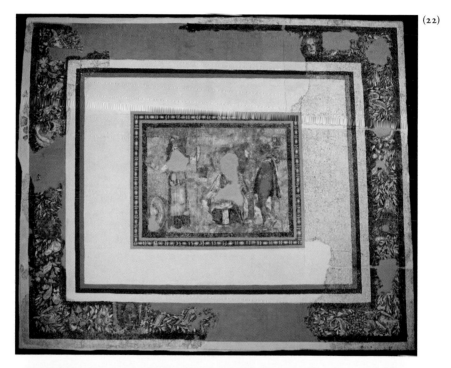

(**22**)

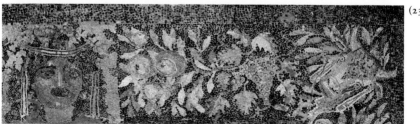

(**23**)

## DÉCOR FIGURÉ

Le répertoire figuré peut être plus ou moins complexe : de petits animaux peuplent le décor végétal (oiseaux, papillons) dont ils soulignent le réalisme, des dauphins nagent et s'enroulent autour d'une ancre sur le seuil de certaines salles de réception [261] (**24**) ; à la Maison de Fourni, un panneau porte trois poissons d'espèces différentes [328]. Ces décors participent du goût animalier attesté à l'époque hellénistique, particulièrement chez les mosaïstes alexandrins. Un panneau figurant des colombes (ramiers) sur un bassin de bronze doré [168] (**25**) constitue l'une des répliques les plus anciennes d'un original créé à Pergame par le mosaïste Sosos dans la première moitié du IIᵉ s. av. J.-C., selon le témoignage de Pline l'Ancien (*Histoire naturelle*, XXXVI, 184). Des natures mortes présentent les prix des vainqueurs aux jeux, comme dans les Maisons du trident [234] (voir **5**), des masques [217], de Fourni [325] ou dans l'Agora des Italiens [25] (voir **37**). Mais on trouve également de véritables tableaux à un ou plusieurs personnages.

L'essentiel de l'iconographie des mosaïques déliennes peut être mis en rapport avec Dionysos, le dieu du vin, de la croissance des plantes, du monde sauvage qu'il civilise, et aussi le dieu du théâtre et de la maison, qui préside aux banquets. Triomphant, il est figuré dans son vêtement oriental, sur un fauve, comme dans la Maison des masques [214] (voir **7**). Dans la cour de la Maison du Dionysos, visible de l'entrée et orienté vers l'*œcus maior*, se trouvait le panneau le plus raffiné, aujourd'hui exposé dans le musée de Délos [293] (**26**). Ce grand panneau (1,64 × 1,32 m) à fond noir, dont l'*opus vermiculatum* très fin est partiellement endommagé, montre la même scène : Dionysos, les cheveux sur les épaules, couronné de lierre et richement vêtu à l'orientale, chevauche un tigre en brandissant son thyrse. Le dieu, dans la force de l'âge, est ailé, ce qui est rare dans l'iconographie grecque et marque à la fois sa puissance et son caractère divin, d'abord reconnu en Orient (**27**). Le fauve, une patte levée, se retourne vers le dieu qu'il reconnaît comme son maître (voir l'illustration de couverture) ; associé à son triomphe, il porte un collier de vigne chargée de grappes ; dans sa course sur le sol à la végétation sauvage, il renverse un précieux canthare* de métal doré, rempli de vin (**28**). Sur un fragment provenant de l'étage d'une maison du Quartier de l'Inopos ⑨⑤ [169], l'avant-train d'un guépard avec une guirlande de feuilles de lierre et des corymbes était sans nul doute celui de Dionysos (**29**).

(24)

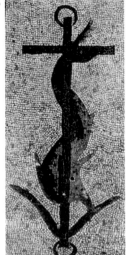

(25)

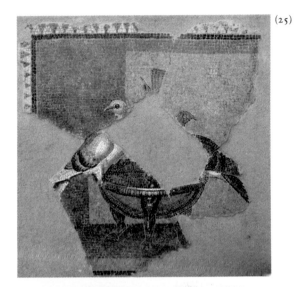

(26)

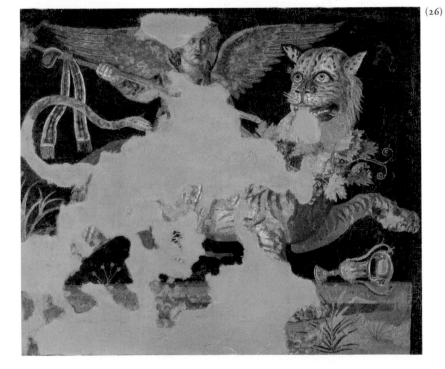

L'hommage à Dionysos peut être rendu de façon moins directe, comme par la représentation de la course de biges de dauphins, nous l'avons vu, ou bien par la file de postes à têtes de griffons-lions et griffons-rapaces du même pavement [210] : les griffons sont un autre type de fauve – mythique – dompté par Dionysos (30). Le théâtre a influencé le répertoire hellénistique et son évocation est en lien avec le dieu, qui préside aux représentations et concours dans le théâtre. Suspendus dans des rinceaux ou dans les guirlandes, ou figurés sur un petit panneau [347], les masques participent du même hommage.

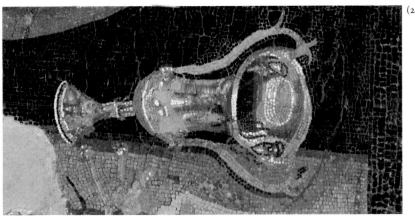

(28)

Pour des commanditaires et des hôtes éduqués, il était facile de reconnaître la « présence » du dieu dans des scènes où il ne figurait pas en personne. En effet, ils connaissaient l'épisode au cours duquel Lycurgue, roi de Thrace, pourchassant Dionysos, tenta de s'en prendre à Ambrosia, l'une de ses suivantes, lorsque le dieu plongea dans la mer pour échapper à son courroux. Sur un panneau d'étage [69] de l'Îlot des bijoux, comme sur d'autres pavements tout au long de l'Antiquité, le roi, de rage, élève à deux mains sa double hache pour en frapper la nymphe à terre. Tentant de se protéger du bras droit, elle frappe le sol de la main gauche et le dieu la transforme en vigne dont les rameaux vont étouffer Lycurgue (31). À l'époque hellénistique, il n'était nullement nécessaire d'inscrire les noms des personnages que chacun reconnaissait, en y « voyant » l'intervention divine qui avait permis à la nymphe de triompher du roi barbare et de le punir.

Dans la Maison IVB, un panneau d'étage n'est conservé que de façon très partielle [279] (32), mais la comparaison avec d'autres panneaux contemporains découverts

(29)

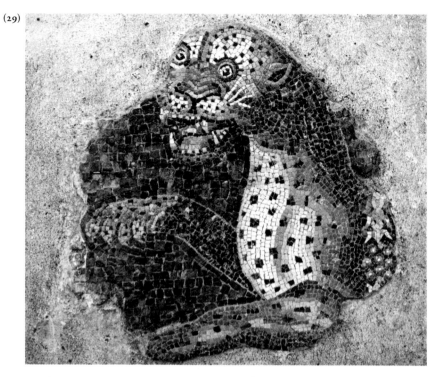

(30)

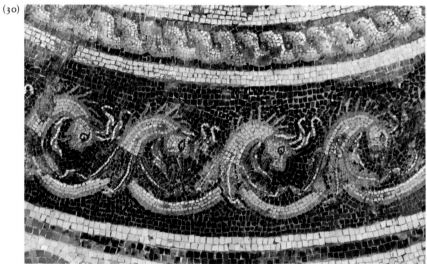

en Italie a permis de restituer la scène : deux Érotes sont parvenus à attacher un grand lion et jouent avec lui, en tendant un linge devant ses yeux (33). Ces joyeux bambins font partie du thiase* de Dionysos, qui leur donne la force de dompter comme lui des animaux sauvages. Sans lien direct avec le fils d'Aphrodite si ce n'est par l'aspect physique, l'iconographie de ces figures plaisantes et bienveillantes se développe à Alexandrie et dans l'ensemble du monde gréco-romain. On rencontre ces *putti* dans plusieurs maisons déliennes, en mosaïque comme en peinture dans la Maison des dauphins où ils se livrent à diverses activités. Ils sont nombreux dans le décor des maisons pompéiennes.

C'est vraisemblablement au monde du théâtre qu'il faut rattacher une scène assez énigmatique à trois personnages, figurée sur un très grand panneau de

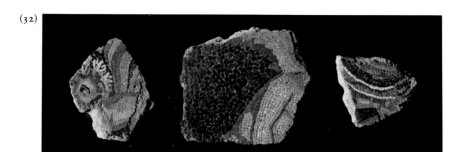

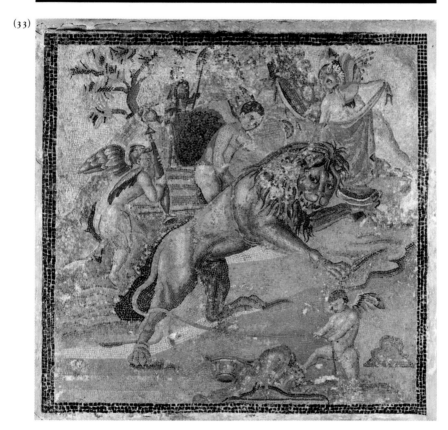

la Maison de l'Îlot des bijoux [68] (voir **22**). Entouré d'une riche guirlande portant dix masques et des têtes de taureaux aux angles, le panneau présente un fond polychrome complexe sur lequel se détache, au centre, une femme

drapée, assise de face, avec un long rameau (34). Sur sa droite, Athéna casquée est debout de face, tendant un élément végétal de sa main droite ; elle tient sa lance de la main gauche et son bouclier est posé sur le bord de la scène. Sur le côté droit, on reconnaît le dieu Hermès à son caducée, à son pétase* sur le dos et à ses sandales ailées ; nu, sa chlamyde* pendant de chaque côté du torse, debout de profil, il s'adresse au personnage central. Au-dessus de la femme assise, on distingue la barre horizontale rosée d'un métier à tisser avec une pelote de laine de couleur plus soutenue. Au-dessus d'Hermès, dans l'angle supérieur droit de la scène, une colonne porte un trépied sur son support, comme on en voit sur les métopes* sculptées de la frise du théâtre de Délos. Cette scène figure l'épisode de l'Odyssée (X, 203-427), au cours duquel les compagnons d'Ulysse ont été transformés en animaux par la magicienne Circé d'un coup de son long bâton, après avoir été contraints de boire un breuvage maléfique. Ulysse partit à leur rencontre et, sur le chemin, rencontra Hermès que la déesse Athéna avait chargé de lui remettre une plante (le *moly*) le protégeant des maléfices de Circé. Ulysse n'est pas figuré sur ce panneau, mais on y voit Athéna présentant le *moly*, Hermès son messager et Circé assise avec son bâton, sous

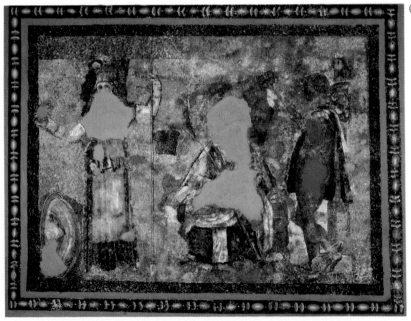

(34)

son métier à tisser. Le schéma iconographique était connu ; un miroir étrusque conservé au Fitzwilliam Museum de Cambridge se réfère au même épisode : dans une composition semblable, Circé est au centre, assise sous son métier à tisser, entourée d'Ulysse et d'Elpénor, l'un de ses compagnons, tous deux dans la même posture qu'Hermès. Sur le pavement délien, le fond polychrome de la scène est assez brouillé, du moins dans son état de conservation actuel, sans

(35)

plus de traces de la peinture qui devait rehausser la scène et en faire ressortir certains éléments. Il s'agit vraisemblablement d'un paysage rocheux, comme on en voit sur plusieurs peintures de Rome ou de la région du Vésuve à la même période ou un peu après, et dont le type est originaire d'Alexandrie. Au second plan, derrière Hermès, on distingue les parois d'un petit édifice, avec une porte sur la façade latérale moins éclairée. Entre le dieu et la magicienne, toujours au second plan, on peut voir les têtes de profil de deux animaux tendant leur museau vers le ciel : comme sur d'autres représentations du même épisode, il s'agit vraisemblablement des compagnons emprisonnés par Circé, qu'Ulysse va délivrer. Ils redeviendront des hommes, grâce à l'intervention du héros, aidé d'Athéna et d'Hermès (35).

Ce vaste panneau (1,83 × 1,37 m) – la plus grande composition figurée de l'île – réalisé en fin *vermiculatum* devait transposer une peinture aujourd'hui inconnue. Entouré d'un cadre de marbre, puis d'une magnifique guirlande aux têtes de taureaux et aux masques de la Nouvelle Comédie, le pavement devait fortement impressionner les hôtes du maître de maison. Ils identifiaient sans aucun doute l'épisode de l'Odyssée, sans doute aussi la pièce d'Eschyle, dont seul le titre – *Circé* – nous est parvenu, ou bien la comédie que deux auteurs du IVe s. av. J.-C. ont tirée de l'épisode ; mais pouvaient-ils tous reconnaître la scène, ou bien était-elle le sujet des conversations « savantes » tenues durant le *symposion**? Les convives devaient s'identifier à Ulysse, le héros rusé protégé d'Athéna, ce qui les valorisait. Parmi d'autres significations, la scène pouvait aussi suggérer les dangers de la boisson, lorsqu'elle est prise sans précaution : sur les mosaïques antiques des salles de banquet, le choix du sujet revêtait souvent une telle fonction pédagogique. Rappelons que le panneau de Lycurgue et Ambrosia provient de l'étage du même Îlot des bijoux (voir 31) : ces deux scènes partagent le même objectif de rendre hommage à Dionysos à travers des épisodes mythologiques qu'il faut savoir « décrypter ».

## INSCRIPTIONS

Peu de mosaïques déliennes portent des inscriptions : on connaît deux signatures de mosaïstes [195, 210] (36) et cinq dédicaces de pavement : deux appartiennent à l'Agora des Italiens [16, 25] (37), quatre à des sanctuaires [190, 194, 195, 204] et une à un édifice proche de l'hippodrome [102]. Enfin, deux fragments de mosaïques d'étage portent des lettres isolées [42, 349].

(36)

(37)

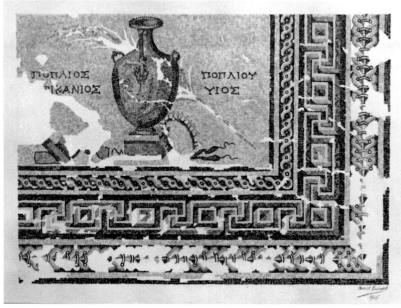

# Comment travaillaient
## les mosaïstes dans l'île de Délos?

### TECHNIQUES ET MATÉRIAUX

Quelle que soit la technique de revêtement, réaliser un sol durable exige qu'il repose sur un soubassement solide ; c'est pourquoi, au rez-de-chaussée, il était nécessaire de le stabiliser par la superposition de couches à la composition variable de mortier, de terre et de fragments de pierre de plus en plus fins. Seuls les pavements reposant assez directement sur le rocher pouvaient s'affranchir de cette contrainte. La surface du sol ainsi obtenue devait ensuite être aplanie par le passage de rouleaux de pierre, dont plusieurs ont été retrouvés dans des maisons de l'île pour l'entretien des sols de terre battue. Puis on coulait une chape de mortier à grain fin sur la surface ainsi aplanie et la réalisation de la mosaïque elle-même pouvait commencer. Il fallait d'abord y implanter les lignes principales, les contours du tapis, de forme régulière contrairement à celle de la pièce, puis les limites des parties de la bordure et des éventuels panneaux et/ou tapis de seuil. La mise en place de ces lignes directrices se faisait à l'aide de cordelettes, parfois enduites de pigments qui, une fois fixées aux extrémités, pincées, soulevées puis lâchées, imprimaient des lignes sur la surface du mortier. Dans le mortier encore frais, il était fréquent de fixer des lames de plomb selon les contours des parties majeures du pavement : hautes d'environ 2 cm et surpassant la surface de quelques millimètres, elles servaient de guide pour la pose des tesselles dans la dernière couche de mortier fin (bain de pose) que l'on coulait, au fur et à mesure de l'avancement du travail, pour fixer les tesselles ou éclats préalablement découpés et classés par couleur.

D'autres lames de plomb, souvent plus fines, participaient à la réalisation du décor. Il est certain que les schémas des scènes et motifs figurés étaient dessinés sur la surface du mortier avant la pose des tesselles. Ces dessins préparatoires étaient-ils seulement incisés dans le mortier ou partiellement colorés? Jusqu'à

présent aucun n'a été repéré sous les scènes figurées des mosaïques déliennes, mais leur présence est très probable. Contrairement à l'usage constaté dans les mosaïques de galets, les lames de plomb sont peu utilisées dans le décor figuré en *opus tessellatum* : on constate toutefois leur présence dans les contours de la palme et de la couronne du panneau aux prix de l'Agora des Italiens [25], ou dans des dauphins avec ou sans ancre [217, 228, 261]. De même ces lames sont rarement utilisées dans le décor végétal, dont la réalisation se rapproche de celle du décor figuré ; on les trouve toutefois le long des contours des pétales tournoyants dans les deux fleurons du pavement à l'amphore de la Maison des masques [217].

Au contraire, on constate un large emploi des lames de plomb pour dessiner les éléments du décor géométrique. Elles cernent ainsi les enroulements des postes (38), motif simple d'apparence mais complexe à réaliser avec la règle, l'équerre et le compas, les outils habituels de l'artisan, car il fallait respecter le tracé régulier des volutes ; ce n'est donc pas un hasard si on a retrouvé dans deux quartiers de Délos des « patrons », plaques de plomb découpées dont il suffisait de suivre les contours à l'aide d'une pointe pour dessiner un enroulement du motif sur le mortier encore frais (39). Chacun des patrons, de module différent, correspondait à une largeur de bande donnée et à une seule poste, et il suffisait de répéter l'opération pour répéter l'élément tout le long de la bande à couvrir ; on pouvait retourner le patron pour changer l'orientation du motif, ce dont les mosaïstes ne se sont pas privés, comme dans la Maison des masques [214, 215, 216]. Avec d'autres indices, la présence de ces patrons dans des maisons montre qu'elles étaient en cours de réfection au moment de leur destruction. Ces lames de plomb ont également servi à dessiner les contours des cubes en

(38)

(39)

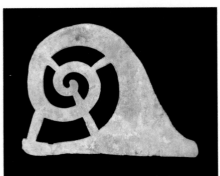

perspective, des perles et pirouettes, des feuilles imbriquées, des tresses, etc. Elles
sont presque omniprésentes dans les compositions linéaires ou de surface de
méandres à svastikas et carrés en perspective, où l'on a pu montrer qu'à partir
d'un fin quadrillage incisé sur la surface du mortier, elles ont dessiné tous les
contours droits et obliques nécessaires au rendu du motif : une fois posées, ces
lames délimitaient les espaces à remplir de bain de pose avant la disposition
des tesselles colorécs pour chacun des segments. Seul le méandre à svastikas et
carrés en perspective du pavement des dauphins [210] a été réalisé sans lames
de plomb mais il s'agit d'une composition circulaire (voir **19**) ; le mosaïste ne les
y a utilisées que pour délimiter les bandes placées à l'extérieur du panneau. La
perfection du rendu de ces motifs dans des conditions difficiles est une nouvelle
preuve de la qualité de l'auteur de ce pavement exceptionnel.

## LA COULEUR DES MOSAÏQUES

Les pavements déliens comportent au moins deux couleurs rendues par des
tesselles de pierre noires et blanches ; lorsqu'ils ont trois couleurs, on constate
la présence de tesselles rouges de terre cuite. Toutefois, que ce soit pour copier
la grande peinture – un des arts majeurs de l'époque –, accroître le réalisme des
représentations, ou pour enrichir les décors géométriques, les mosaïstes ont élargi
cette gamme dans les pavements les plus luxueux. La polychromie extérieure des
monuments grecs avait été observée et reproduite dès la fin du XVIIIe s., celle de
la sculpture a été reconnue plus récemment. Pline l'Ancien (*Histoire naturelle*,
XXXV, 50) nous apprend que les peintres de renom se limitaient d'abord à
quatre couleurs (noir, blanc, rouge, jaune) ; ils ont ensuite adopté des teintes plus
nombreuses et plus éclatantes, au plus tard au IVe s. av. J.-C. Dans les premières
mosaïques, faites de galets, un matériau peu coloré et arrondi donc faiblement
jointif, on introduisit des matériaux artificiels, des lames de plomb pour tracer
des traits fins à l'imitation des arts graphiques et, exceptionnellement à Pella, des
perles de faïence dans les feuilles vert tendre de la couronne de Dionysos. Puis,
pour imiter et rivaliser avec la peinture, sa polychromie et son style illusionniste
fait de nuances finement dégradées, les mosaïstes ont taillé les éléments – les
tesselles – pour les rendre plus jointifs et adopté de nouveaux matériaux artificiels
en complément de la gamme de couleur des pierres naturelles.
Ainsi ont-ils utilisé des tesselles de verre pour les couleurs rouge vif, jaune
vif, bleu foncé, bleu vif, vert foncé et violet, et de fines tesselles de faïence

pour le bleu clair, le vert clair et certains gris. Ils ont aussi avivé les couleurs des tesselles de pierre par une couche de peinture, comme on le faisait à la même époque sur certains éléments architecturaux ou sur la statuaire. En outre, pour réduire l'effet de discontinuité pourtant inhérent à la mosaïque, ils ont coloré le mortier interstitiel de la teinte des tesselles environnantes, soit par l'ajout de pigments dans la masse, soit par l'application d'une couche de peinture sur toute la zone à colorer. Sur certains fragments d'étage conservés dans les réserves du musée de Délos, cet ajout de peinture reste très visible, comme sur ceux de la Maison de Fourni (40) ; mais le plus souvent la peinture a pâli ou a disparu. Une même altération se rencontre pour les tesselles de verre et de faïence, matériaux moins stables que la pierre. Ainsi, la couleur de certaines tesselles de verre a évolué, ou bien les tesselles ne sont plus en place car le mortier de fixation n'a que peu pénétré dans le verre. Enfin, la glaçure superficielle de la faïence a souvent disparu avec sa couleur, tandis qu'il n'en reste que la pâte jaunâtre, comme on le voit par exemple sur le vêtement bleu d'Ambrosia (41). Il n'est donc pas facile de se faire une idée de l'étendue de la gamme chromatique employée et de la vivacité des couleurs des pavements. L'examen des matériaux artificiels – verre et faïence – dont on connaît les processus et différentes étapes d'altération selon leur composition a permis d'initier cette recherche, en complément des relevés anciens rendus à l'aquarelle peu après la mise au jour des pavements. Ainsi, pour la guirlande aux masques de la mosaïque de l'Îlot des bijoux [68], avons-nous essentiellement procédé par examen des matériaux (42) ; nous avons fait de même pour le panneau au Dionysos de la Maison des masques [214], en nous aidant d'une aquarelle ancienne (43). L'examen photographique dans l'infrarouge (VIL) permet de repérer les traces de peinture faite à partir de bleu égyptien, pigment artificiel connu dès le IIIᵉ millénaire en Égypte et en Orient et largement employé par les peintres dans le monde gréco-romain. On constate aisément sa présence sur l'oiseau perché sur le fleuron de la Maison des tritons [79] : tandis que la surface des tesselles de faïence est érodée, on peut restituer leur couleur bleue à partir de celle des joints colorés par des pigments de bleu égyptien, comme le confirme la photographie dans l'infrarouge (44). Quelques traces de cette peinture sont conservées sur le panneau au Dionysos de la maison du même nom [293] ; sa présence aujourd'hui difficilement visible à l'œil nu se remarque sur les aquarelles d'Albert Gabriel et de Marcel Bulard, et elle est confirmée par la photographie dans l'infrarouge.

(40)

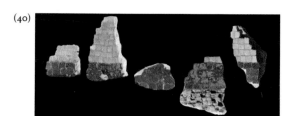

(41)

(42)

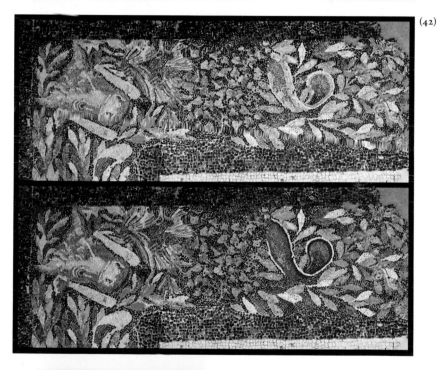

(43)

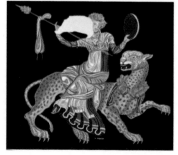

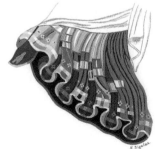

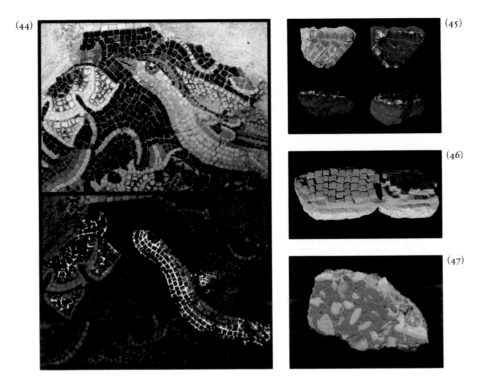

(44)

(45)

(46)

(47)

Cette méthode non invasive d'examen photographique permet aussi de distinguer les cas où la peinture à base de bleu égyptien a été posée sur les tesselles en place de ceux où le pigment broyé a été mélangé au mortier du bain de pose (45). L'ajout de pigments dans le bain de pose permettait à la fois de faire remonter la couleur dans les joints interstitiels et d'enrichir le schéma préparatoire en indiquant l'emplacement des couleurs.

Il était possible de colorer le mortier des pavements en rouge, en ajoutant de la poudre de tuileau (ce qui le rendait plus imperméable) ou de pigments d'ocre rouge pour aviver la couleur. Ainsi y avait-il des sols de mortier fortement rosés ou rouges, ou encore du *tessellatum* dont les éléments étaient fixés dans un bain de pose rose vif, comme à la Maison des tritons [78] (46). Très souvent, les sols d'éclats de marbre étaient, après ponçage des pierres, rechargés en surface de mortier rouge (47). Les sols des maisons déliennes étaient plus colorés encore qu'on ne le voit aujourd'hui [72] (48).

Les mosaïques de Délos

Mais d'où venaient les matériaux nécessaires à la fabrication des tesselles ou des petits éléments de l'*opus vermiculatum*? En grande majorité, les pierres utilisées dans les pavements provenaient des Cyclades, région volcanique riche en minéraux de diverses natures et couleurs. Où les mosaïstes s'approvisionnaient-ils en matériaux artificiels? L'île ne possédait pas d'atelier de fabrication de la matière première (atelier primaire), mais des ateliers secondaires où l'on transformait ce verre pour en faire de la vaisselle et des bijoux y sont attestés et ils pouvaient fournir les mosaïstes en fils ou en lingots de verre coloré pour la taille des tesselles. À l'époque hellénistique, la faïence semble fabriquée seulement en Égypte, d'où les mosaïstes devaient faire venir les plaquettes dans lesquelles ils découpaient les tesselles. Ce commerce des objets de faïence est largement attesté, notamment à Délos; faire venir des plaquettes ne devait donc pas poser de problème, comme l'approvisionnement en pigments naturels (ocre, terre verte, orpiment*) ou artificiel (bleu égyptien), largement employés par les peintres.

## OÙ TRAVAILLAIENT LES MOSAÏSTES?

Contrairement à l'expression « atelier de potiers » qui désigne des installations fixes, un « atelier de mosaïstes » désigne une équipe de travailleurs itinérants puisque l'essentiel de leur travail est réalisé *in situ*, à l'intérieur des bâtiments

(48)

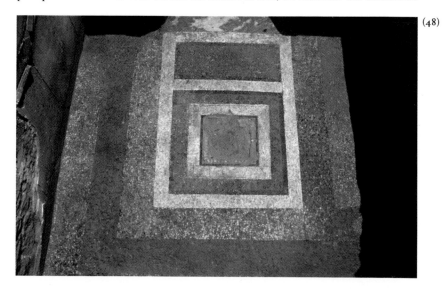

Comment travaillaient les mosaïstes dans l'île de Délos?

à décorer. En raison du nombre de mosaïques faites à Délos durant deux générations environ, il est certain que plusieurs ateliers y furent actifs en même temps, ce qui n'empêche pas des commanditaires d'avoir fait appel à des artisans d'autres contrées, installés ou de passage dans l'île. Seuls deux noms de mosaïstes y sont connus, dont Asklépiadès d'Arados, originaire de la côte syro-phénicienne [210] (voir 36).

Les mosaïstes travaillaient sur la surface à revêtir, uniquement des sols à cette période, et leur travail se faisait partie par partie, le bain de pose devant être versé progressivement pour éviter un séchage prématuré. Dans certaines zones monochromes, on voit encore les limites rectilignes des étapes successives de la pose (voir 13). Depuis le tout début du IIᵉ s. av. J.-C., à Alexandrie, les mosaïstes réalisaient les panneaux les plus fins non pas directement dans le pavement, mais sur une table dans un local dédié : sur une épaisse plaque de mortier, avec un bon éclairage, ils pouvaient plus commodément disposer les minuscules éléments de l'*opus vermiculatum* et les mortiers colorés. Après séchage, le panneau sur son support de mortier était transporté puis déposé à l'emplacement prévu dans le reste du pavement fait *in situ*. On désigne ces panneaux sous le terme d'*emblémata* (1). Ce procédé de fabrication, qui pouvait se situer à proximité du pavement à décorer ou beaucoup plus loin, s'est répandu dans toute la Méditerranée ; il a permis le développement du commerce de ces objets d'art, sur de brèves ou de longues distances. À Délos, l'*œcus* au Dionysos de la Maison des masques [214] offre un exemple d'*embléma* encore en place : sur les trois panneaux du tapis principal, les deux latéraux, aux centaures, ont été faits sur place avec le reste du pavement, tandis que le grand panneau central carré est un *embléma*, comme le montre sa disposition légèrement erronée – il est placé de travers et trop haut dans la composition d'ensemble du tapis – qui a obligé les mosaïstes à créer des décalages dans la bordure proche pour camoufler une erreur qu'ils ne pouvaient plus corriger après la pose de ce lourd panneau dans le mortier du pavement (voir 6). D'autres *emblémata* fragmentaires ont été retrouvés dans les fouilles, après l'effondrement de l'étage qui les portait : c'est le cas du panneau de Lycurgue et Ambrosia [69], des colombes sur un bassin [168] ou des Érotes au lion [279] (voir 25, 31 et 32).

Certains de ces *emblémata* déliens ne comportent aucune trace de mortier de fixation et peuvent tenir verticalement sans autre appui : de tels tableaux (*pinakes*) indépendants qui pouvaient être placés dans des niches faisaient partie des œuvres d'art exposées dans les maisons les plus riches (49 et 50). À l'inverse,

Les mosaïques de Délos

lorsqu'ils étaient fixés dans le pavement, ces *emblémata* pouvaient aussi en être retirés, en particulier lors du déménagement du propriétaire, comme le montre une série de pavements de rez-de-chaussée dont le panneau a disparu [13, 72, 73, 75, 152, 165, 236, 325].

Une autre technique de pose « mixte » a été mise en évidence à Alexandrie et certainement pratiquée aussi sur d'autres sites : elle consiste non pas à réaliser les parties de décor les plus fines *in situ*, mais à les pré-fabriquer sur table, sur une fine plaque de mortier, puis à les insérer dans le décor. On peut repérer cette technique pour les masques de la guirlande du grand *œcus* de l'Îlot des bijoux, pour le buste d'Athéna du même pavement [68] (**51**) ou pour les biges de dauphins [210] (voir **14**). Cette technique qui consiste à pré-fabriquer sur table des parties de décor figuré en *opus vermiculatum* ne permettait certainement pas de les faire voyager sur de longues distances, contrairement aux *emblémata*, mais devait être pratiquée dans un local proche du pavement destinataire.

(51)

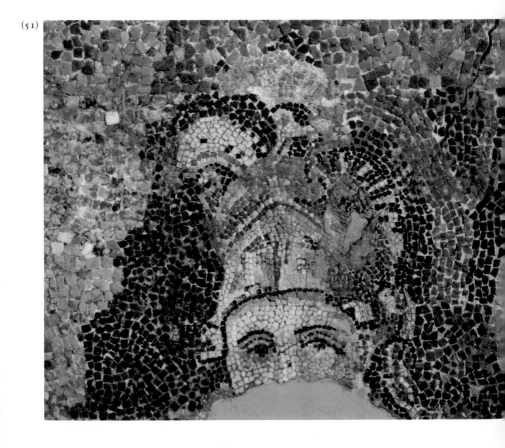

Les mosaïques de Délos

# Peut-on parler d'un style délien des mosaïques ?

S'il est certain que les mosaïques de Délos présentent des caractéristiques communes, peut-on pour autant parler d'un style délien, comme on le fait parfois ? Ce style est-il propre aux mosaïstes déliens ou est-ce celui de l'époque ? Des pavements comparables se retrouvent à Samos, à Rhodes et à Paros notamment. Toutefois, les comparaisons avec les mosaïques contemporaines sont difficiles en raison de la proportion énorme des pavements déliens dans l'ensemble connu pour la même période. Dans l'étude des mosaïques hellénistiques, Délos joue le même rôle que Pompéi dans celle des peintures, pour les mêmes raisons de conservation exceptionnelle.

Toutefois, on peut constater des analogies entre le décor des pavements déliens et celui des parois intérieures des maisons. Nous avons noté que, sur les sols, les mosaïstes ont fait alterner bandes monochromes et bandes colorées, les décors à deux dimensions et ceux qui suggèrent un relief. Cette scansion des sols se retrouve, dans les mêmes maisons sinon dans les mêmes pièces, sur les parois verticales de style structural (ou architectural), peintes et parfois stuquées : elles présentent une alternance de zones plates ou moulurées, monochromes ou portant un décor géométrique, végétal et parfois figuré, rendu de façon plus ou moins illusionniste. Les travaux de Françoise Alabe ont montré, pour les Maisons des sceaux et de l'épée (59D) dans le quartier nord de l'île, que la même grammaire décorative régissait le décor peint sur les plafonds. En outre, l'introduction dans le style structural des parois de la frise figurée ou végétale joue le même rôle que celle des panneaux ou des bandes figurées dans les pavements. Il existait donc bien une certaine unité de style dans le décor des pièces. Plus qu'ailleurs à la même période, c'est à Délos qu'on peut constater cette unité, puisque les maisons n'ont été que très partiellement conservées sur les autres sites. Depuis quelques décennies, on connaît mieux la peinture de style structural de la partie orientale du monde grec et on y constate les mêmes caractéristiques, sans qu'on puisse affirmer que Délos ait joué un rôle particulier dans la création de ce type de décor pariétal qui se développe en Grèce dès le début du IVe s. Il est donc très probable qu'il en allait de même pour les mosaïques, et le développement

rapide de la ville a dû jouer un rôle d'émulation entre les commanditaires qui pouvaient voir les maisons de leurs voisins nouvellement construites et décorées. En effet, malgré son développement rapide, l'île ne constituait pas un centre de création artistique comme ont pu l'être les capitales des royaumes de la *koinè**, Alexandrie au premier chef, mais aussi Pergame et certainement Antioche, dont les pavements hellénistiques ne sont pas connus. Les mosaïstes travaillant à Délos ont dû suivre les évolutions de cet artisanat du luxe, s'appropriant les procédés techniques comme les schémas iconographiques ou les modèles de décor venus de centres de création artistique plus importants. Jean Marcadé avait évoqué Alexandrie comme provenance de l'*embléma* au Dionysos de la Maison des masques [214] ; il est certain que le courant picturalisant et illusionniste y a été développé dès la fin du IIIᵉ s. av. J.-C. Mais on pourrait voir aussi une influence italique dans les tapis à fond noir comme ceux de la Maison des sceaux [81], l'Îlot des bronzes [59], la Maison à une seule colonne [179], ou encore de celle dite de Philostrate d'Ascalon [196], dans laquelle une statue honorait cet important banquier de Délos né en Phénicie et devenu citoyen de Naples.

Quoi qu'il en soit, il est certain que les mosaïstes déliens ont aussi fait preuve d'originalité. Ainsi, à côté du style picturalisant donnant la primauté aux jeux de lumière sur fond sombre [69] (52) et de l'illusionnisme des motifs traités en trompe-l'œil par la polychromie, ils ont réalisé des figures à plat sur fond

(52)

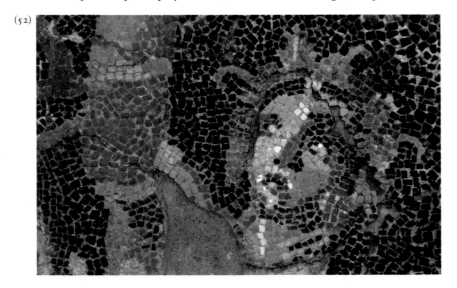

blanc, de façon graphique, sortes d'emblèmes comme le trident enrubanné et le dauphin sur ancre dans la Maison du trident [228] (53 et 54). Ce mode de représentation va se développer en Occident durant l'époque impériale.

Toujours selon le courant illusionniste, les mosaïstes déliens ont rendu la projection d'un plafond à caissons sculptés sur le pavement de l'*œcus* de la Maison des tritons [75] (55) : on reconnaît cette volonté d'imitation architecturale à la fine bande de denticules qui borde le tapis principal, aux deux panneaux carrés bordés d'oves et de dards marquant leur « retrait » par rapport au plan du plafond/ pavement et au traitement des personnages en noir, gris et blanc qui rend par les ombres le relief de pierre du caisson à fond noir. Sur le panneau conservé, une tritonesse vogue en tenant un gouvernail enrubanné, sous la conduite d'un Éros (56). Seul le ruban apporte une tache de couleur rouge foncé. Il est probable que l'autre panneau, enlevé dans l'Antiquité, figurait un triton : on avait ici, en deux panneaux, la rencontre amoureuse de personnages hybrides marins. Plus qu'une volonté archaïsante d'imitation des mosaïques de galets comme on l'a écrit, il faut voir dans ce pavement une manifestation sophistiquée du courant illusionniste qui pousse peintres et mosaïstes des IIᵉ-Iᵉʳ s. av. J.-C. à reproduire sur une surface nécessairement plane des éléments architecturaux naturellement en trois dimensions ; et la projection au sol d'un système de couverture (plafond ou voûte) deviendra un schéma décoratif attesté sur les mosaïques d'époque impériale.

Enfin, le très grand pavement de l'*impluvium* de la Maison du Diadumène [86] est constitué de gros galets coupés alternant avec des éclats de pierre à la vive polychromie (57). Au moment de la destruction de la maison, le pavement était en fabrication ou en réfection : les éclats de pierre et morceaux de galets ne sont pas poncés et les fouilles de l'Éphorie des Cyclades ont mis au jour des pierres colorées préparées pour leur emploi dans le pavement ; parmi ces pierres très diverses on reconnaît des fragments d'obsidienne, ce verre noir d'origine naturelle attesté dans les Cyclades. Provenant probablement de l'effondrement du même ensemble architectural, un pavement d'étage était constitué d'éclats des mêmes pierres aux diverses couleurs fixés dans un mortier blanc. Comme dans les grands centres de la *koinè*, les mosaïstes déliens ont expérimenté les techniques et les matériaux, dans diverses combinaisons, selon les décors, les fonctions des pièces et leur situation, au rez-de-chaussée et à l'étage.

Les mosaïques de Délos ne nous apprennent pas grand-chose sur l'origine de leurs commanditaires, pourtant venus de contrées très diverses durant cette période de « boom économique » où commerçants et financiers de toute la Méditerranée

(53)

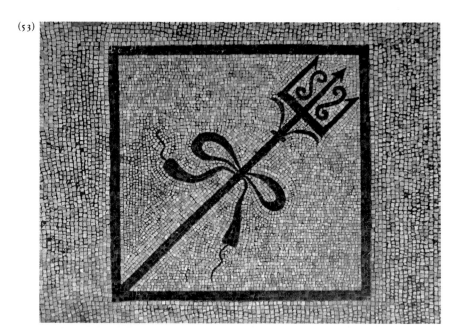

(54)

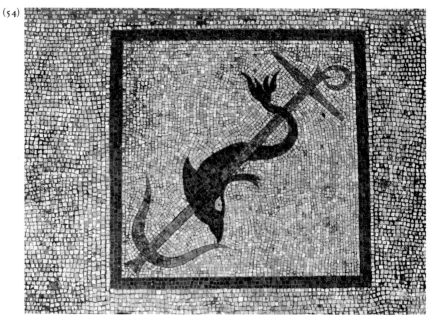

Les mosaïques de Délos

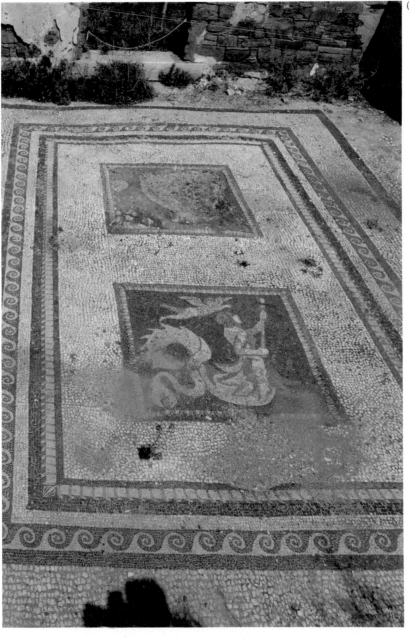

Peut-on parler d'un style délien des mosaïques?

(56)

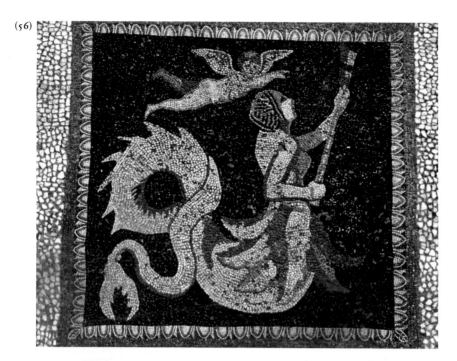

(57)

se retrouvaient dans l'île : à peine peut-on reconnaître quelques indices dans la Maison des dauphins. Plutôt que de marquer leurs identités culturelles, ces riches commanditaires ont adopté à Délos un même mode de vie, celui des élites grecques, comme en témoignent l'architecture et le décor de leurs maisons. Toutefois, certains d'entre eux devaient déjà pratiquer ce mode de vie dans leurs contrées d'origine et ce type de décor domestique, inspiré des palais hellénistiques, ne devait pas leur être inconnu comme le prouvent les mosaïques raffinées et les peintures de style structural découvertes ces dernières décennies sur le pourtour de la Méditerranée orientale, et dans toute la *koinè*. Le décor des maisons de Délos est une manifestation de cet art aulique que les élites ont adopté, en l'adaptant à leurs besoins et à leurs moyens, en Orient comme en Occident, notamment en Sicile, en Grande Grèce, à Rome puis dans toute l'Italie.

À Délos, les commanditaires des mosaïques suivaient, comme pour les peintures pariétales, les normes du décor des riches demeures de l'époque. Les mosaïques avaient un caractère pratique indéniable et participaient au confort, mais elles offraient aussi l'opportunité d'introduire des œuvres d'art dans la maison. En l'absence de tableaux peints sur des panneaux de bois (*pinakes*), peinture de chevalet dont nous n'avons pas de témoignage conservé dans les maisons, les grands panneaux figurés des mosaïques constituaient, avec les statues, les seules images de grande taille visibles en contexte domestique : en effet, les rares figures peintes sur les parois l'étaient seulement sur des frises hautes d'une vingtaine de centimètres. Outre l'hommage qu'ils rendaient au dieu, les *emblémata* de plus d'un mètre de côté dans la Maison des masques et celle du Dionysos devaient fortement impressionner les visiteurs par leur beauté mais aussi par le caractère exotique du vêtement oriental très orné du dieu et de sa monture, des fauves que bien peu avaient vus en réalité (58). La possession et l'ostentation de telles œuvres d'art si impressionnantes ne pouvaient que valoriser leurs propriétaires.

Ainsi, dans leurs habitations qui avaient aussi des fonctions économiques et de représentation, les propriétaires marquaient leur richesse, leur goût et leur adhésion à la culture grecque de la *koinè* en faisant de certains pavements des objets de grand luxe, remarquables par leur iconographie, leurs couleurs et leur éclat. Outre l'agrément du cadre de vie, les commanditaires visaient la reconnaissance sociale qui accompagnait ce « standing » affirmé. Dans les quartiers résidentiels, entre voisins, alliés ou concurrents en affaires, il devait exister une forte émulation, voire une rivalité certaine, dans le confort et le luxe affichés des vastes demeures.

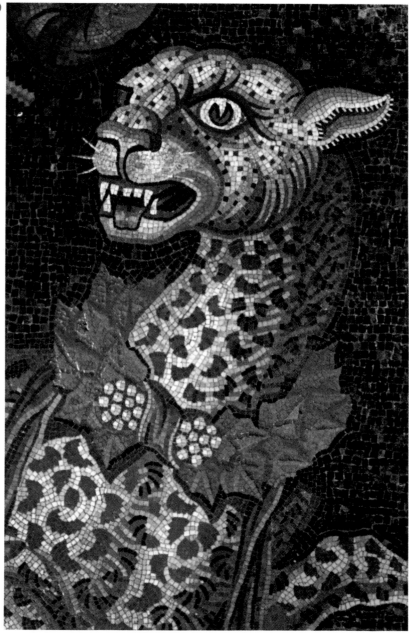

Les mosaïques de Délos

# Lexique

**Amphore panathénaïque** : amphore, souvent associée à une palme, constituant une récompense attribuée aux vainqueurs des jeux (notamment lors des Panathénées à Athènes).

**Aulos** : sorte de hautbois à hanche double.

**Aurige** : conducteur de char.

**Bige** : attelage constitué de deux animaux (chevaux, dauphins, etc.).

**Caducée** : baguette autour de laquelle s'enroulent des serpents, attribut d'Hermès et d'Asclépios, le dieu guérisseur.

**Canthare** : vase à boire, à anses hautes, en métal ou en terre cuite.

**Chlamyde** : sorte de cape, attachée autour du cou, qui servait de manteau aux hommes.

**Corymbe** : fruit du lierre, l'une des plantes de Dionysos.

**Cratère** : récipient de terre cuite ou de métal dans lequel on mélangeait le vin et l'eau, et où l'on puisait pour servir la boisson à chacun des convives.

**Denticules** : sous la corniche ionique, éléments quadrangulaires en saillie ; ce motif architectural sculpté a été reproduit de façon illusionniste sur les mosaïques et les peintures.

**Impluvium** : partie à l'air libre au centre de la cour, permettant de recueillir les eaux de pluie pour les stocker dans une citerne située en dessous. Le sol de l'*impluvium* a un revêtement étanche, une mosaïque ou un dallage.

**Koinè** : espace culturel commun des Grecs, largement étendu après les conquêtes d'Alexandre.

**Métope** : dans la frise dorique, plaque rectangulaire, décorée ou non, entre les triglyphes.

**Œcus** : salle d'apparat, salon, pièce de réception de la maison, qui sert notamment pour les banquets. Certaines maisons ont plusieurs *œci*, à l'*œcus maior* s'ajoute un *œcus minor*, de plus petite taille.

**Orpiment** : sulfure d'arsenic, pigment jaune vif d'origine minérale utilisé notamment dans les peintures.

**Oves et dards** : motif en forme de demi-œuf, pointe en bas, alternant avec des dards ; ce motif architectural sculpté a été reproduit de façon illusionniste sur les mosaïques et les peintures.

**Péristyle** : ensemble de portiques disposés sur quatre ou parfois trois côtés de la cour ; dans le **péristyle rhodien** un côté est plus haut que les autres, offrant plus de lumière aux grandes salles d'apparat placées à l'arrière.

**Perles et pirouettes** : motif faisant alterner des perles rondes ou ovales couchées avec des perles ovales ou losangées dressées.

**Pétase** : chapeau à larges bords des voyageurs, caractéristique d'Hermès.

**Satyres** : démons de la nature, représentés comme des humains avec des particularités animales.

**Silènes** : nom générique des satyres* devenus vieux ; c'est aussi le nom de l'un d'eux, qui avait élevé Dionysos.

**Symposion** : seconde partie du banquet, consacrée à la boisson.

**Thiase** : cortège, groupe des suivants de Dionysos : les ménades, les satyres, les silènes.

**Thyrse** : bâton terminé par une pomme de pin ou un bouquet de feuilles, avec une bandelette nouée et parfois ornée. Attribut de Dionysos et des membres de son thiase.

**Tore** : moulure horizontale convexe, utilisée en architecture et transposée de façon illusionniste en mosaïque et en peinture.

**Tympanon** : tambourin, instrument de musique que frappent et brandissent Dionysos comme les membres de son thiase.

# Pour aller plus loin

P. Asimakopoulou-Atzaka, Ψηφιδωτά δάπεδα: προσέγγιση στην τέχνη του αρχαίου ψηφιδωτού: έξι και ένα κείμενα (2019).

Ph. Bruneau, EAD XXIX. Les mosaïques (1972).

Ph. Bruneau, Études d'archéologie délienne, BCH Suppl. 47 (2006).

Ph. Bruneau, J. Ducat, Guide de Délos, 4ᵉ éd., Sitmon 1 (2005).

M. Bulard, Peintures murales et mosaïques de Délos, Mon. Piot 14 (1908).

J. Chamonard, EAD VIII. Le quartier du théâtre (1922-1924).

J. Chamonard, EAD XIV. Les mosaïques de la Maison des masques (1933).

K. M. D. Dunbabin, Mosaics of the Greek and Roman World (1999).

R. Ginouvès, R. Martin, Dictionnaire méthodique de l'architecture grecque et romaine, I : Matériaux, techniques de construction, techniques du décor, dictionnaire multilingue (1985).

A.-M. Guimier-Sorbets, « Dionysos dans la maison grecque : iconographie des mosaïques des IIᵉ et Iᵉʳ siècles avant J.-C. », in O Mosaico romano nos centros e nas periferias: originalidades, influências e identidades (2011), p. 175-188.

A.-M. Guimier-Sorbets, Mosaïques d'Alexandrie, pavements d'Égypte grecque et romaine, Antiquités alexandrines 3 (2019) ; Mosaics of Alexandria: Pavements of Greek and Roman Egypt (2021).

A.-M. Guimier-Sorbets, M.-D. Nenna, « L'emploi du verre, de la faïence et de la peinture dans les mosaïques de Délos », BCH 116.2, 1992, p. 607-631.

A.-M. Guimier-Sorbets, M.-D. Nenna, « Réflexions sur les couleurs dans les mosaïques hellénistiques : Délos et Alexandrie », BCH 119.2, 1995, p. 529-547.

J.-Ch. Moretti (éd.), EAD XLIII. Atlas (2015), en ligne : http://sig-delos.efa.gr.

J.-Ch. Moretti, 1873-1913, Δήλος: εικόνες μίας αρχαίας πόλης που έφερε στο φως η ανασκαφή / Délos : images d'une ville antique révélée par la fouille / Delos: Images of an Ancient City revealed through Excavation, Patphoto 3 (2017).

# Légendes des figures

**Couverture** – Maison du Dionysos [293], détail du fauve (cliché A. Guimier, ArScAn).

**Plan 1** — Localisation des monuments de Délos ayant livré des mosaïques et signalés dans cet ouvrage (d'après *EAD* XLIII).

**Plan 2** — Plan de la Maison des masques (d'après *EAD* XIV, pl. I).

1.  Cour de la Maison des dauphins en 1911 (cliché EFA).
2.  Maison III S du Quartier du théâtre [270] (cliché A.-M. Guimier-Sorbets, ArScAn).
3.  Maison du trident, vue perspective restaurée de la cour (aquarelle A. Gabriel, 1911 ; fonds Albert Gabriel, CCJ).
4.  Maison du trident, plan (A. Gabriel, 1909 ; fonds Albert Gabriel, CCJ).
5.  Maison du trident [234], amphore, couronne et palme (cliché Ph. Collet, EFA).
6.  Maison des masques [214], ensemble du tapis principal (cliché Ph. Collet, EFA).
7.  Maison des masques [214], *embléma* au Dionysos (aquarelle V. Devambez, EFA).
8.  Maison des masques [215], masque d'homme barbu (cliché Ph. Collet, EFA).
9.  Maison des masques [216], scène de musique (aquarelle V. Devambez, EFA).
10. Maison des dauphins [209], signe de Tanit (cliché Ph. Collet, EFA).
11. Maison des dauphins [210], pavement de la cour (relevé au lavis H. Mazet, EFA).
12. Maison des dauphins [210], dauphins de Dionysos (EFA).
13. Maison III N du Quartier du théâtre [261], partie extérieure en éclats de marbre (cliché A.-M. Guimier-Sorbets, ArScAn).
14. Maison des dauphins [210], Éros sur l'un des dauphins de Poséidon (cliché A.-M. Guimier-Sorbets, ArScAn).
15. Maison de Fourni [326], sol en *opus signinum* (cliché A.-M. Guimier-Sorbets, ArScAn).
16. Maison II B du Quartier du théâtre [242], cubes en perspective (cliché A. Guimier, ArScAn).
17. Maison à l'ouest de l'Établissement des Poséidoniastes [45, 44], damier de tesselles (cliché A.-M. Guimier-Sorbets, ArScAn).
18. Maison à une seule colonne [171], pavement de la cour (cliché A.-M. Guimier-Sorbets, ArScAn).
19. Maison des dauphins [210], méandre en perspective et postes (cliché A. Guimier, ArScAn).
20. Maison de Fourni [325], tore en trompe-l'œil et postes (cliché A. Guimier, ArScAn).
21. Maison du lac, étage [95], fleuron (cliché A. Guimier, ArScAn).
22. Îlot des bijoux [68], ensemble du tapis principal (cliché A. Guimier, ArScAn).
23. Îlot des bijoux [68], détail de la guirlande (cliché A. Guimier, ArScAn).
24. Maison III N du Quartier du théâtre [261] (cliché Ph. Collet, EFA).
25. Maison B du Quartier de l'Inopos [168], *embléma* aux colombes (cliché A. Guimier, ArScAn).
26. Maison du Dionysos [293], *embléma* au Dionysos (cliché A. Guimier, ArScAn).
27. Maison du Dionysos [293], tête de Dionysos (cliché A. Guimier, ArScAn).
28. Maison du Dionysos [293], canthare (cliché A. Guimier, ArScAn).
29. Maison B du Quartier de l'Inopos [169], *embléma* au guépard (cliché A. Guimier, ArScAn).

30. Maison des dauphins [210], détail des postes aux griffons et tresse à deux brins (cliché A. Guimier, ArScAn).

31. Îlot des bijoux, étage [69], Lycurgue et Ambrosia (cliché Ph. Collet, EFA).

32. Maison IV B du Quartier du théâtre, étage [279], les trois fragments (cliché A. Guimier, ArScAn).

33. Maison IV B du Quartier du théâtre, étage [279] les trois fragments, montage sur un *embléma* de Campanie conservé au British Museum (cliché A. Guimier, ArScAn).

34. Îlot des bijoux [68], panneau central (cliché Ph. Collet, EFA).

35. Îlot des bijoux [68], détail du panneau central et dessin des contours de la colonne, de l'étable et des bêtes (cliché A. Guimier, ArScAn).

36. Maison des dauphins [210], signature [Asklé]piadès d'Arados (cliché A. Guimier, ArScAn).

37. Agora des Italiens [25], hydrie et palme avec l'inscription (aquarelle M. Bulard, EFA).

38. Postes avec lames de plomb, musée de Délos (cliché A.-M. Guimier-Sorbets, ArScAn).

39. Maison des sceaux, patron de postes, musée de Délos (cliché A. Guimier, ArScAn).

40. Maison de Fourni, étage [334], fragments avec restes de peinture (cliché A. Guimier, ArScAn).

41. Îlot des bijoux, étage [69], vêtement d'Ambrosia (cliché A. Guimier, ArScAn).

42. Îlot des bijoux [68], détail de la guirlande : photo de l'état actuel et essai de recoloration en fonction de la dégradation des matériaux (cliché A. Guimier, ArScAn).

43. Maison des masques, *embléma* du Dionysos [214], restitution des couleurs de l'ensemble et détail du vêtement (aquarelles N. Sigalas, EFA).

44. Maison des tritons, étage [79], fleuron à l'oiseau, détail en lumière normale et dans l'infrarouge (cliché A. Guimier, ArScAn).

45. Maison de Fourni, étage [334], fragment en tesselles de verre avec mortier coloré en bleu : détail en lumière normale et dans l'infrarouge (cliché A. Guimier, ArScAn).

46. Maison des tritons [78], bande des tesselles de terre cuite sur mortier rouge (cliché A. Guimier, ArScAn).

47. Maison des comédiens, fragment d'étage avec des éclats dans mortier coloré en rouge (cliché A. Guimier, ArScAn).

48. Maison des comédiens, *triclinium* [72] (EFA).

49. Kynthion [202], fragment d'*embléma* vu de face (cliché A. Guimier, ArScAn).

50. Kynthion [202], fragment d'*embléma* vu de côté (cliché A. Guimier, ArScAn).

51. Îlot des bijoux [68], détail de la tête d'Athéna casquée (cliché A. Guimier, ArScAn).

52. Îlot des bijoux, étage [69], détail de l'*embléma* : tête d'Ambrosia (cliché Ph. Collet, EFA).

53. Maison du trident [228], panneau du trident (cliché A. Guimier, ArScAn).

54. Maison du trident [228], panneau du dauphin sur ancre (cliché A. Guimier, ArScAn).

55. Maison des tritons [75], ensemble du pavement de la tritonesse (cliché A.-M. Guimier-Sorbets, ArScAn).

56. Maison des tritons [75], détail du panneau de la tritonesse (cliché Ph. Collet, EFA).

57. Maison du Diadumène [86], sol de la cour en éclats de pierre (cliché A.-M. Guimier-Sorbets, ArScAn).

58. Maison des masques [214], détail de la tête du guépard (cliché Ph. Collet, EFA).

# Sommaire

Achevé d'imprimer
en septembre 2022
par n.v. PEETERS s.a.
à Herent (Belgique)

ISBN : 978-2-86958-583-6
Dépôt légal : 4e trimestre 2022

Directrice : Véronique Chankowski – Responsable des publications : Bertrand Grandsagne – Suivi éditorial : EFA, Iris Granet-Cornée – Conception graphique, prépresse : EFA, Guillaume Fuchs